历代书画名作课徒稿丛书

吴镇《渔父图》二种课徒稿

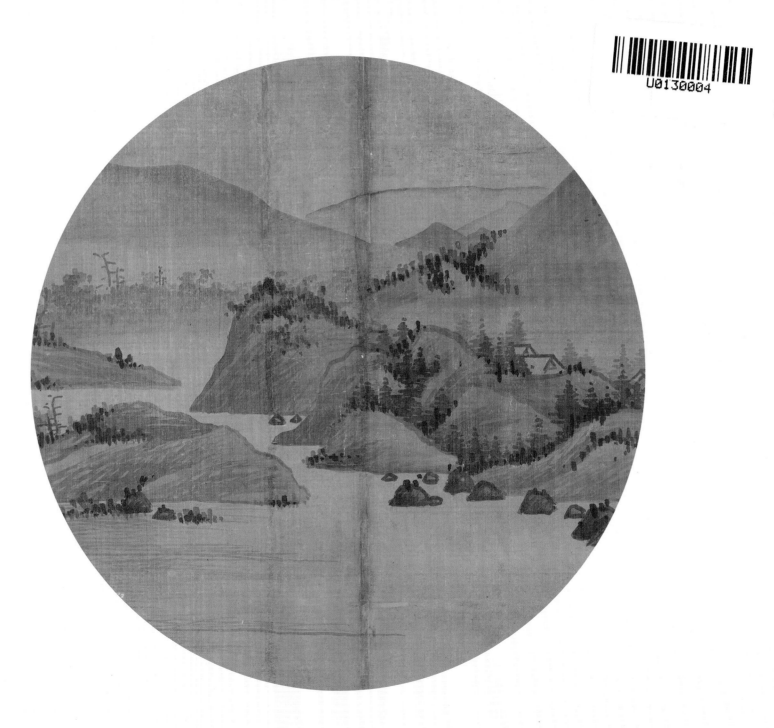

邵仄炯 著

上海人民美术出版社

图书在版编目（CIP）数据

吴镇《渔父图》二种课徒稿 / 邵仄炯著 . —上海：
上海人民美术出版社 , 2024.4
（历代书画名作课徒稿丛书）
ISBN 978-7-5586-2907-5

Ⅰ.①吴… Ⅱ.①邵… Ⅲ.① 山水画—国画技法 Ⅳ.
①J212.26

中国国家版本馆CIP数据核字（2024）第047347号

历代书画名作课徒稿丛书

吴镇《渔父图》二种课徒稿

著　　者　邵仄炯

责任编辑　黄　淳

技术编辑　史　湧

封面设计　肖祥德

排版制作　高　婕　蒋卫斌

出版发行　上海人民美术出版社

社　　址　上海市闵行区号景路159弄A座7F

邮　　编　201101

印　　刷　上海颛辉印刷厂有限公司

开　　本　889×1194　1/12　　印张　4

版　　次　2024年4月第1版

印　　次　2024年4月第1次

书　　号　ISBN 978-7-5586-2907-5

定　　价　52.00元

写在前面

文人山水画自宋元以来不断发展成熟，逐渐成为中国山水画的主流。作为山水画最重要的艺术语言，笔墨经历代文人画家的提炼、完善，形成了一整套丰富的技法和独特的审美体系。

中国山水画的技法主要可概括为勾、皴、擦、染、点等。其丰富的表现力，都体现在笔墨的运用上，掌握了笔墨，才能画出好的山水画。中国画中的笔法根植于书法，墨法则体现在水墨的交融之中，如积墨、破墨、泼墨、焦墨等，浓淡变化在纸、绢上产生丰富的痕迹，呈现出山水画的韵味。

绘制文人山水画的工具并不复杂，画家以极简的工具，表现自然中丰富的内涵。临摹《渔父图》可选用中锋狼毫笔勾勒、皴擦，以兼毫笔渲染，墨以上好的墨锭研磨为佳，以半生熟的皮麻纸或绢为宜。一般临摹古画的工具材料要尽可能与原画相近，这样才能更好地体现原作的精神面貌。

目录

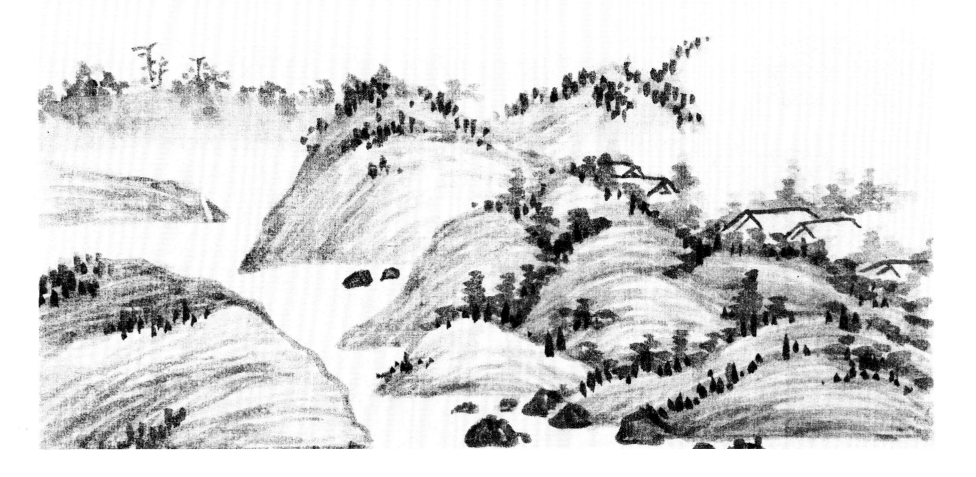

《渔父图》二种作品赏析

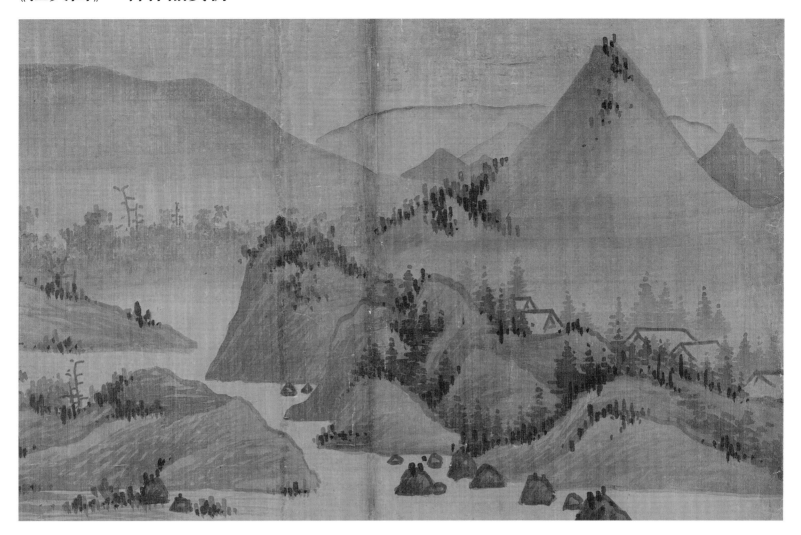

元代汉族文士大多失去了仕途，也有很多文人不愿意出仕做官。又因为没有了宫廷画院的职业画师，绘画失去了现实的功用，于是大量的文人及画家选择了隐逸的生活方式。所以元代山水画表现的一个重要主题就是"隐逸"。江南一带的山川地貌和丰富的自然资源，十分适合渔樵耕读的隐逸生活。吴镇的《渔父图》、黄公望的《富春山居图》都是在自然之中放逸身心逍遥生活的写照。

吴镇在"元四家"中也是一位特立独行的人，他字仲圭，号梅花道人，生于浙江嘉兴。吴镇性格古怪，不易与人相处，更不喜欢喧闹，于是找了一个偏僻简陋的小巷安居。屋前屋后种满了梅花，自号梅花道人。

明代吴门画派领袖沈周多师法吴镇，称梅花道人为吴门之祖，常说"梅花庵里客，端的是吾师"。清代画家王原祁也提到"梅花道人墨精神，七十年来未用真"，说是要体悟吴镇笔墨的真，需要花费很长时间。

吴镇名下的《渔父图》据专家考证有数十张，这里要介绍的两件《渔父图》分别收藏在故宫博物院和台北故宫博物院，这两件都是吴镇此类题材的重要作品。在故宫博物院藏的《渔父图》中，画幅下方绘一渔父悠然坐于船头做垂钓状，近景有两棵高树，介叶点浓郁饱满。上方的山石以披麻皴画出起伏叠加的造型与层次。画面右侧有一小溪，蜿蜒曲折缓缓流出，既加强了画面的空间纵深感，又表现出静中有动的意趣。另一件台北故宫博物院藏《渔父图》，近景的坡岸上画了两棵点叶的高树，其间有一草屋，点明了隐逸的主题。

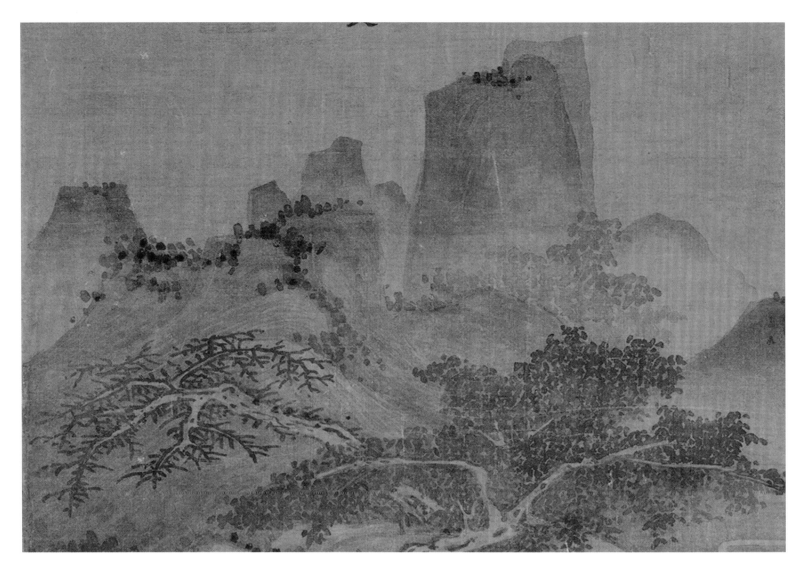

岸边有一排排芦草，随风摇曳着。画面中段留有大片空白，以显湖面的平远、开阔。湖面的上部又有起伏的山丘与丛树。淡墨的远山画得尤其出色，水气浓重，虚实相生，朦胧之中似乎有月光的感觉，抑或是山中雾气的升腾。画中一位文士侧坐船上回头观望，右端一个童子正在摇桨。画中似乎不见渔父也没有钓鱼人，也许吴镇不是只画劳作的渔父，也是借渔人的形象与生活，暗喻自身归隐后身心安顿之所，将自己融入渔隐的状态中。挂起鱼竿不钓鱼，在一片微风荡漾、月色朦胧的江南水域中，感悟生命的真实。

江南的山水多为开阔的湖泽、浅滩，画中少见高远之势，主要以平远与深远来取景，吴镇的这两幅《渔父图》均是以近景与远景的平远构图。

吴镇的笔墨与黄公望的笔墨渊源是一样的，都得自五代董源的披麻皴，画中山石的皴、水波纹的线、勾草和点叶都以中锋圆润的点线完成。吴镇的用笔是"元四家"中最朴素的，线条没有锋芒，少见提按、直来直去，朴实得让你很难学习，因为几乎没有技巧或动作可以模仿，他的一切本领在于返璞归真。湿笔的运用也是此画的一个重要特点：画中虽不见泼墨或泼水，但仍会觉得水气十足，这是由于吴镇笔中有充足的水分，加之行笔稳健而沉着，墨渍便在绢面上留下了圆润饱满的痕迹，此外，绢的材质不易充分吸水，绢面上锁定了积加的水墨，因此出现了一种有厚度的分量感。

吴镇一二再，再而三，甚至无数次重复画着同样的主题，可以说画家笔下的《渔父图》是其人生境界的象征和生命智慧的显现。

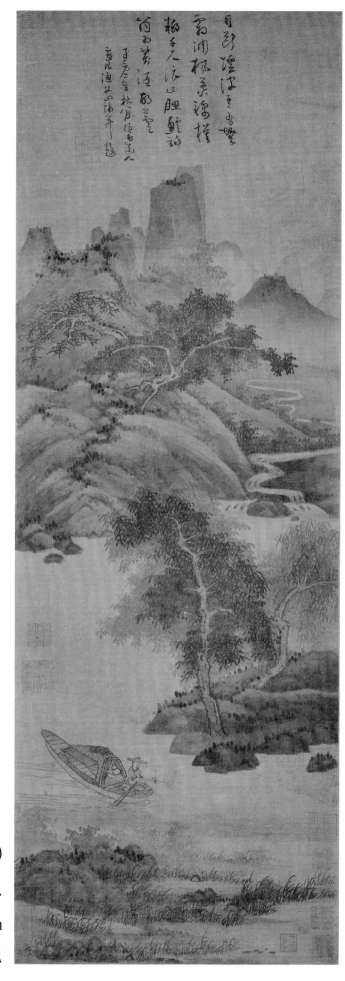

《渔父图》（一）

绢本水墨

84.7cm × 29.7cm

现藏故宫博物院

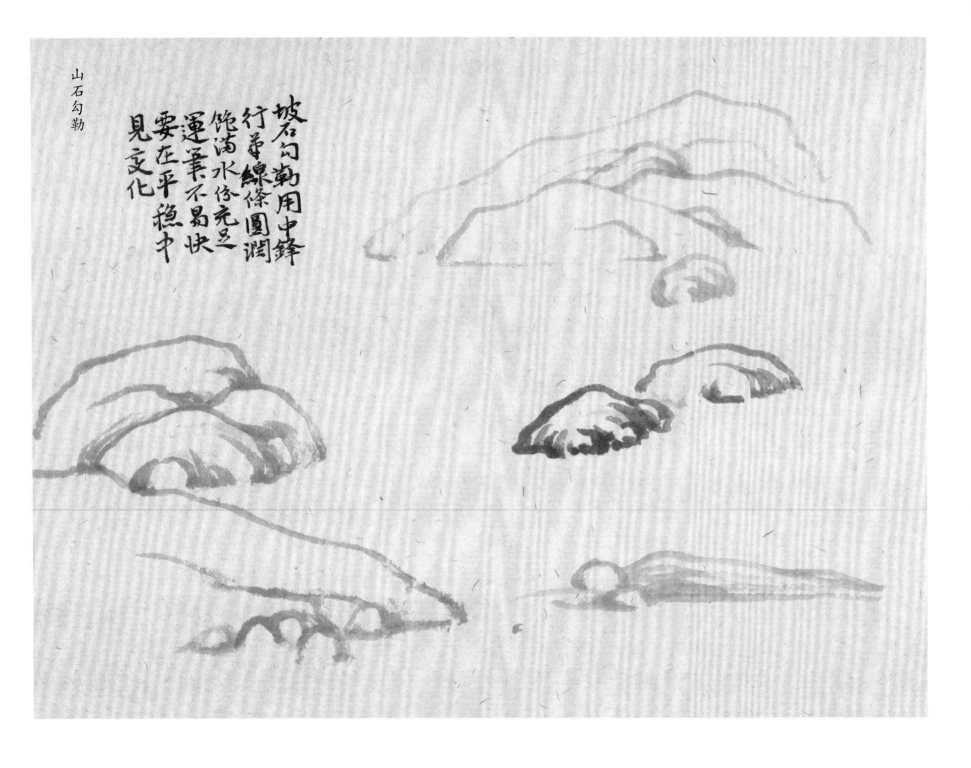

山石勾勒

坡石勾勒用中鋒
行筆線條圓潤
飽滿水份充足
運筆不易快
要在平穩中
見變化

一、《渔父图》（一）技法示范

坡石勾勒用中锋行笔，线条圆润饱满，水分充足。运笔不宜过快，要在平稳中见变化。

山石技法示范

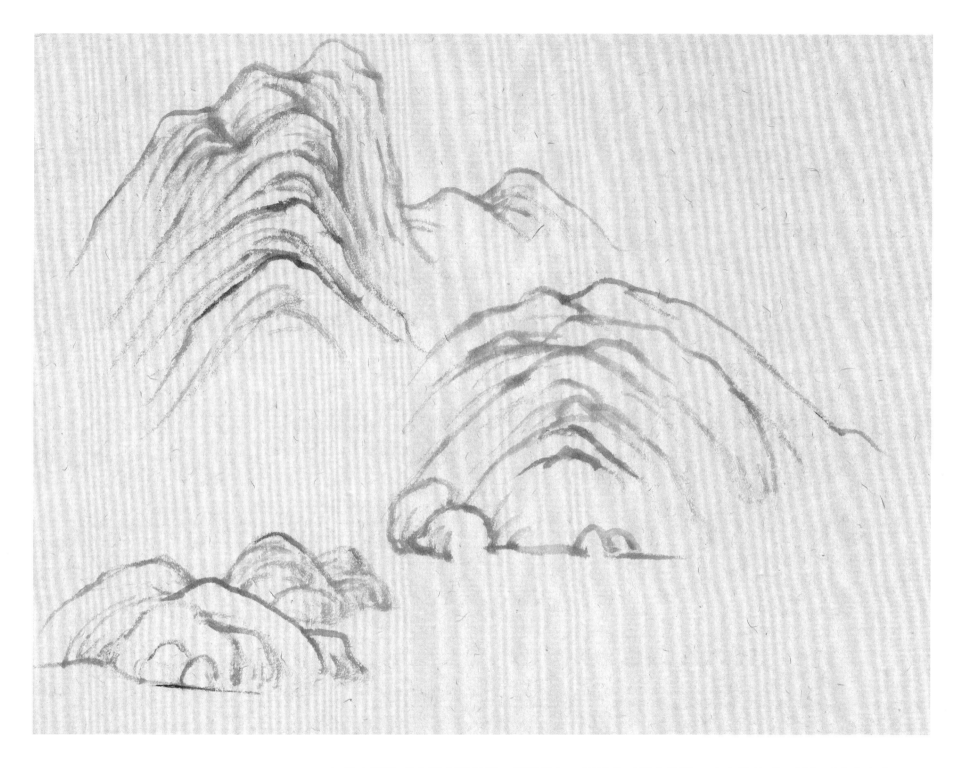

勾勒山石注意大石小石相间，层层叠加，画线条时要有松紧、疏密的关系，墨色可略有变化。

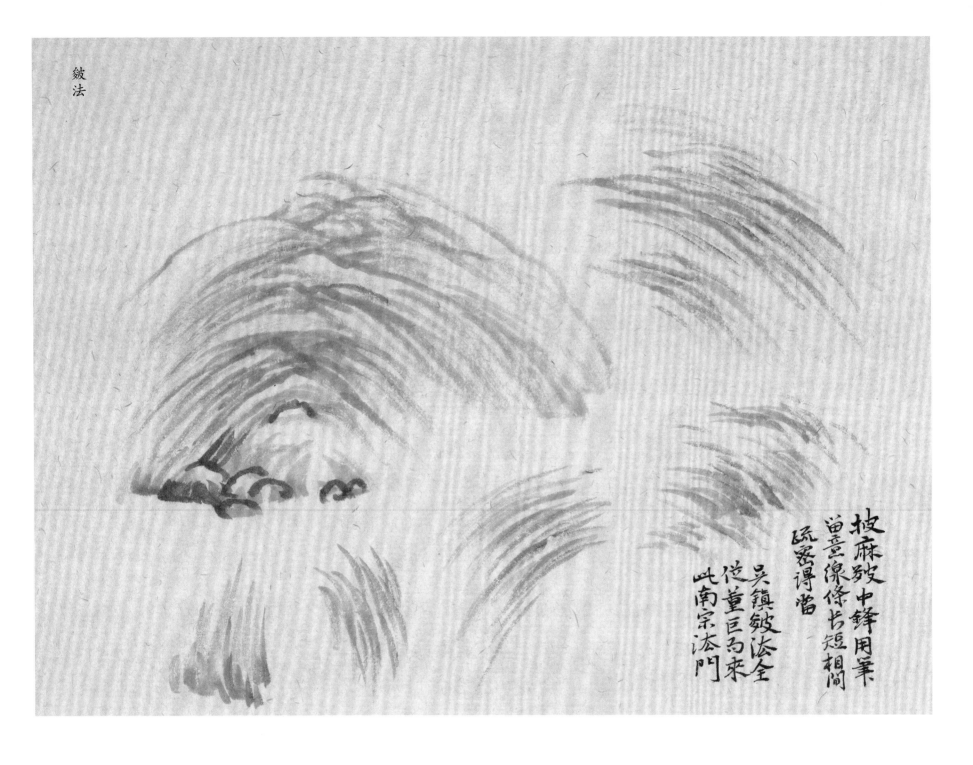

披麻皴中锋用笔
当注意线条长短相间
疏密得当

吴镇皴法全
从董巨而来
此南宗法门

吴镇披麻皴法全从董源、巨然而来，中锋用笔，线条水分充足，画时注意线的长短相间，疏密排列得当。

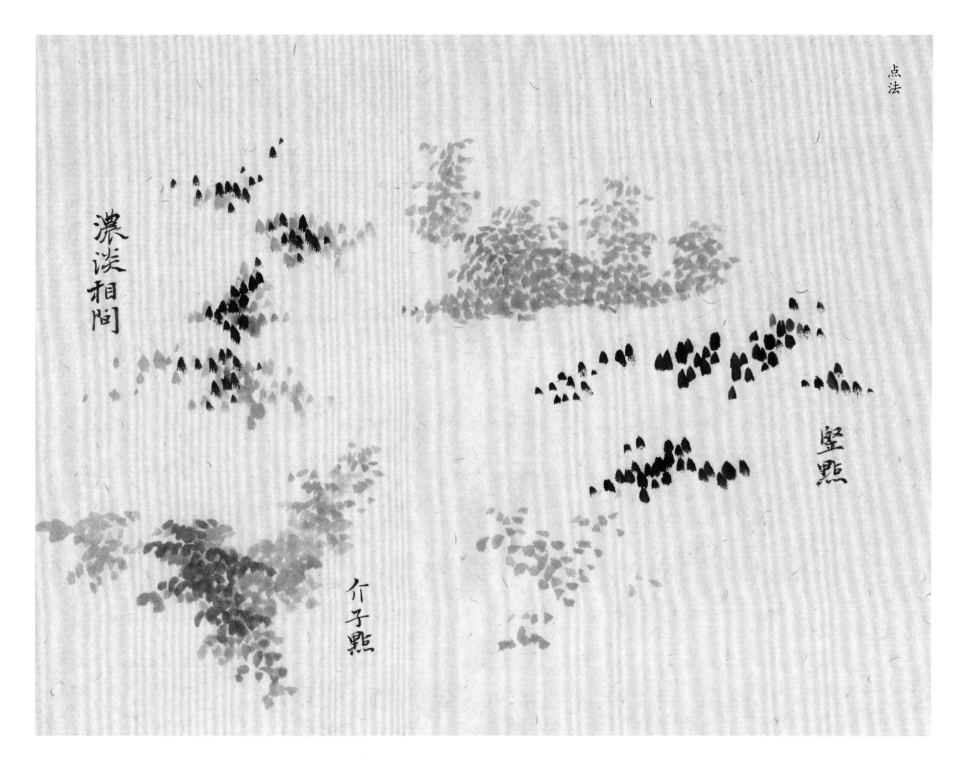

浓淡相间

介子點

竖點

此图中有各种树叶、苔点，画时仔细观察原作，留心点的墨色浓淡，聚散结合，有尖有圆的形态变化。点时要连贯自然，节奏分明。

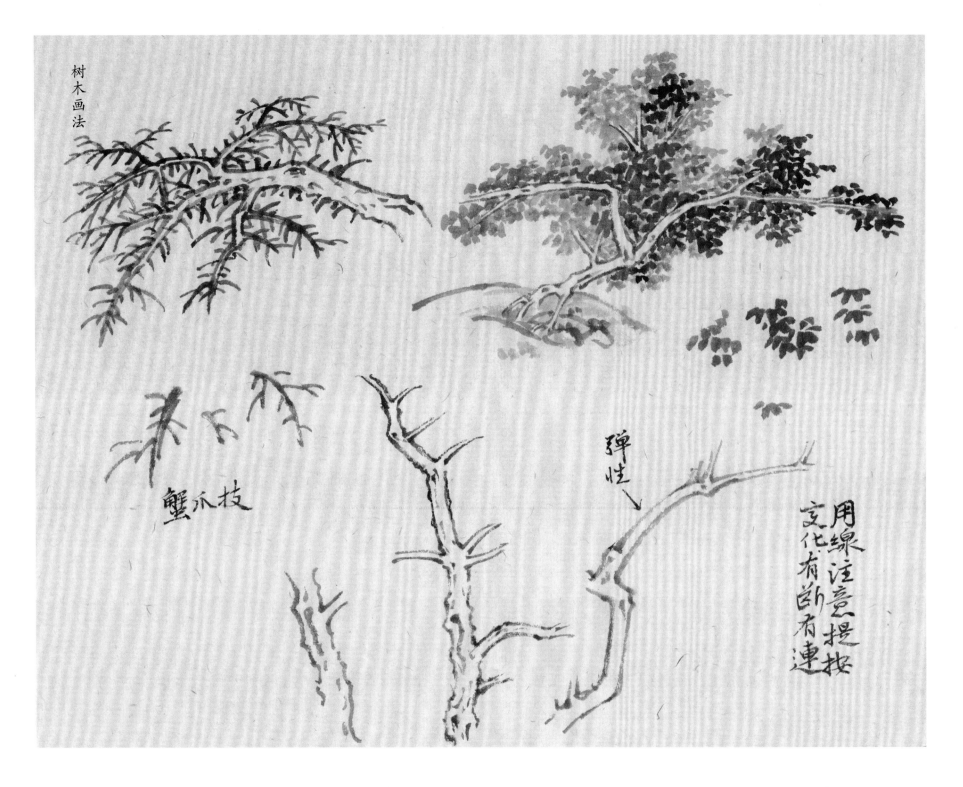

蟹爪枝

弹性

用线注意提按
变化有节有连

树干的线条要有提按变化，有断有连。出枝要留意位置的合理，穿插要有空间层次。

左上方为一棵蟹爪树，出枝要有力，穿插须疏密得当。

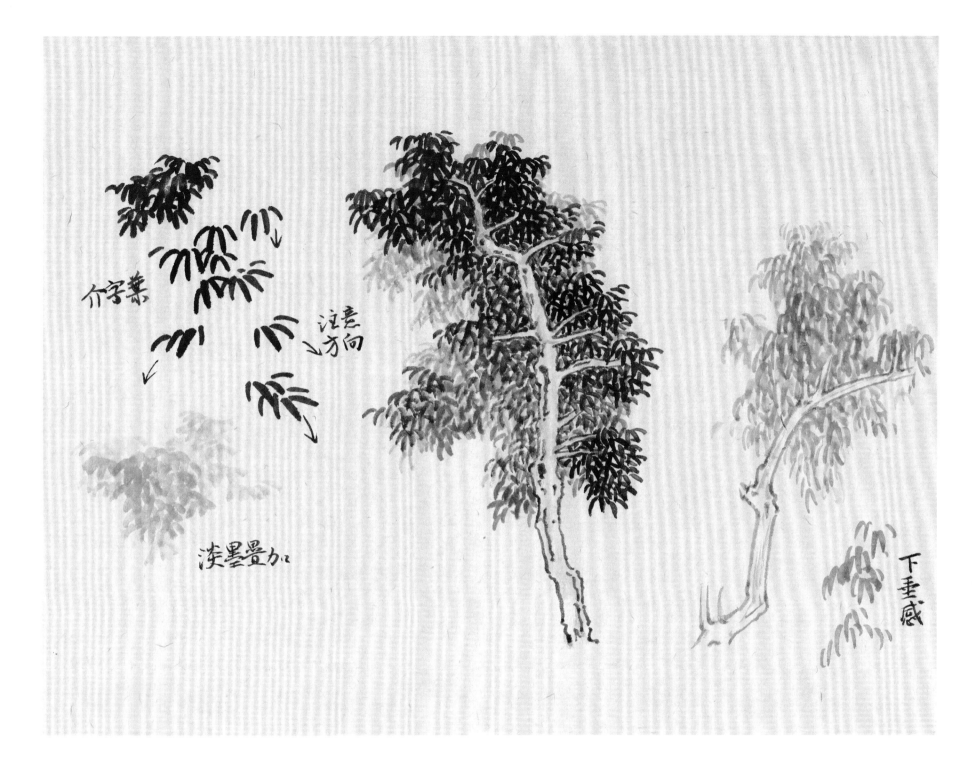

介字叶

注意方向

淡墨叠加

下垂感

　　画介字叶先要掌握好单个的画法，然后注意组合叠加。叶片的大小、方向，叠加的墨色变化，画时与原作多比较。叶子要抱紧枝干，疏密得当，也要注意整棵树的外形。

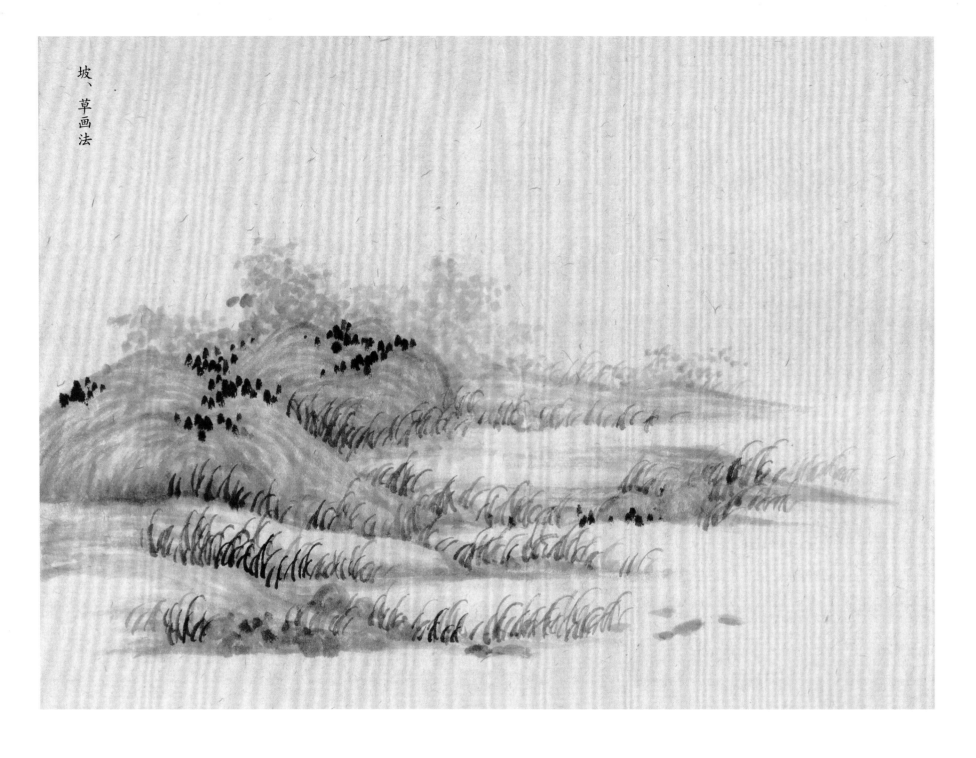

坡、草画法

坡、草技法示范

画坡留意远近的层次关系与起伏大小的变化。

勾草要曲而飘，墨色浓淡相兼。以浓墨竖笔点苔，墨色沉着有力度。

远处丛树以淡墨介字点的方式画出。

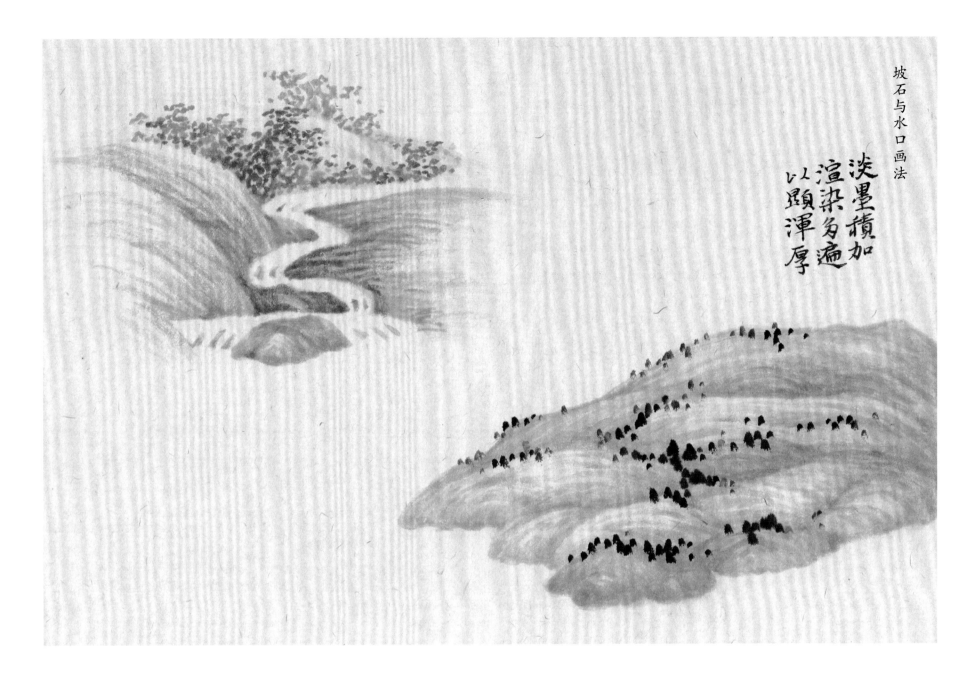

淡墨积加渲染多遍以显浑厚

坡石以淡墨积加，渲染多遍以显浑厚、饱满。以浓墨点苔，疏落、大小、聚散要有变化。

画小溪水口时要注意留白的大小、曲折、宽窄的不同变化，虽不画具体的溪水，但仍要有水流动的感觉。

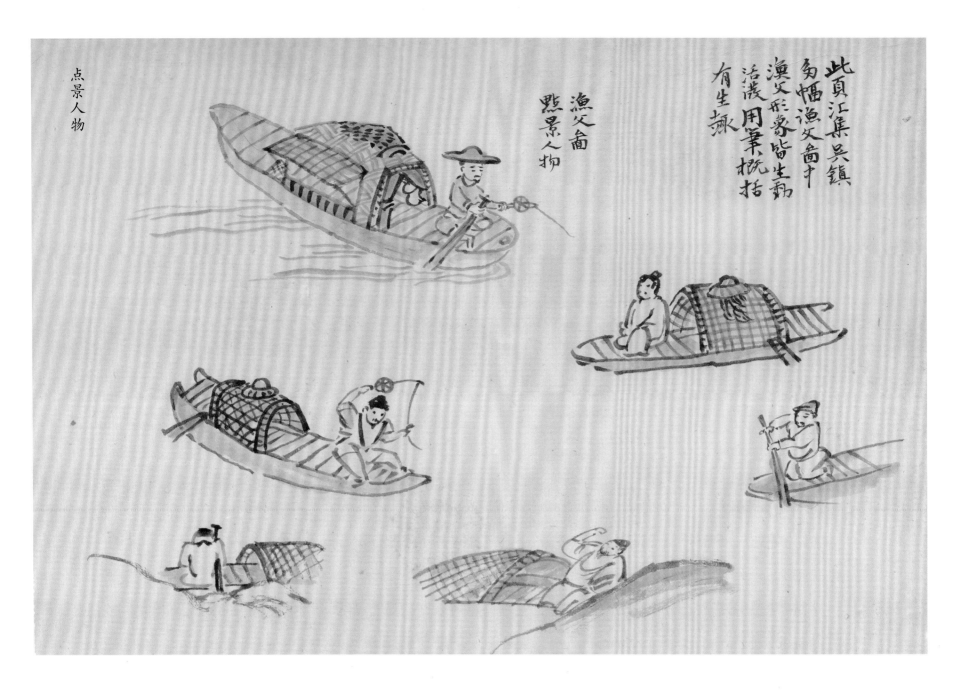

此頁匯集吳鎮
勾幅渔父畫中
渔父形象皆生動
活潑用筆概括
有生趣

渔父畫
點景人物

此页汇集了吴镇多幅《渔父图》中的点景人物形象，皆生动活泼。画时用笔要概括有生趣，不宜细线描摹，而失朴拙与灵动。

二、《渔父图》（一）
局部一画法步骤

以淡墨画坡石，须大小相间，前后层次分明。

画出树干的前后位置与直曲的变化。用笔要有轻重、虚实。

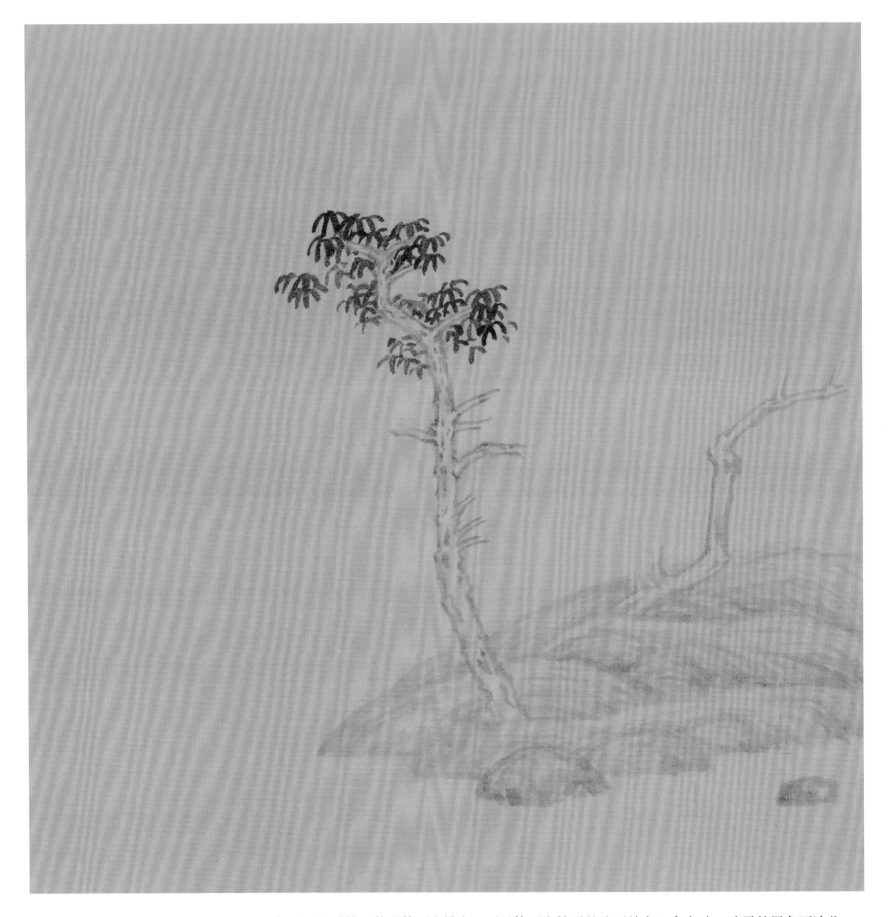

添加坡石的皴擦，使形体更为结实。再具体画出枝干的造型并点上介字叶，叶子的墨色可浓些。

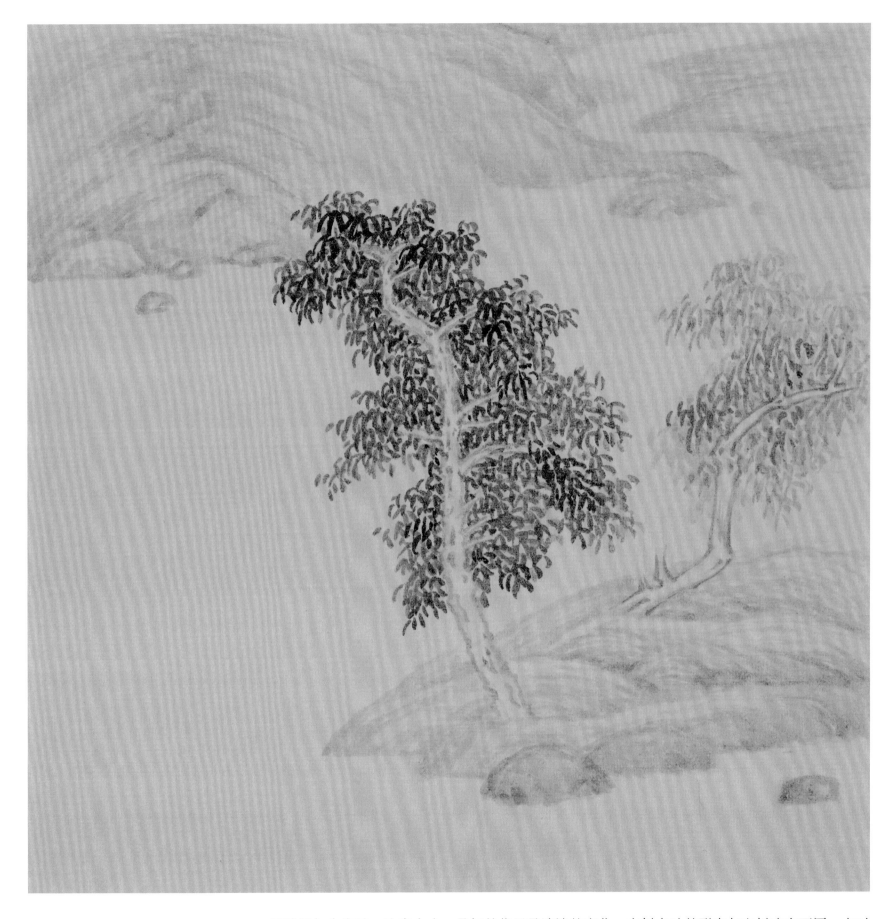

继续添加介字叶，注意大小、叠加的位置及浓淡的变化，右树点叶的形态与左树略有不同，点时用笔更为随意。画出远坡与水口，注意坡的起伏、坡角的变化。

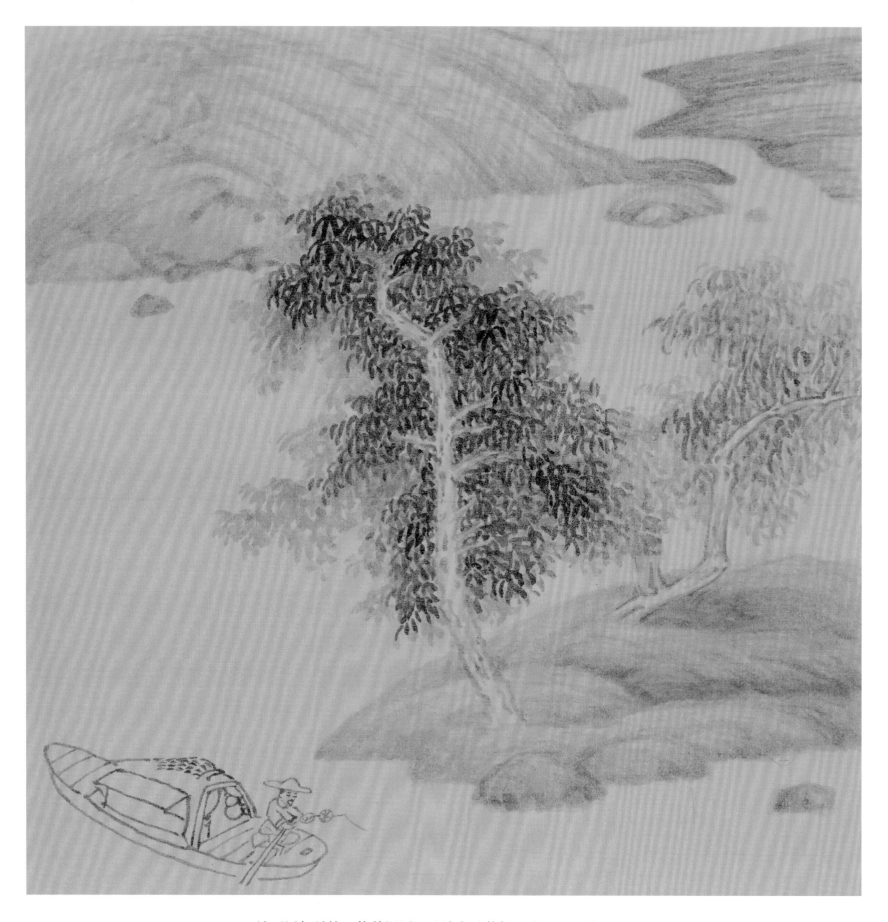

　　坡石添加皴擦，使其浑厚。继续点叶使树冠完整、丰满。画时笔中墨色随浓随淡要有变化，水分宜饱满。

　　勾勒出点景人物，线条不宜太细，要沉稳有力度。

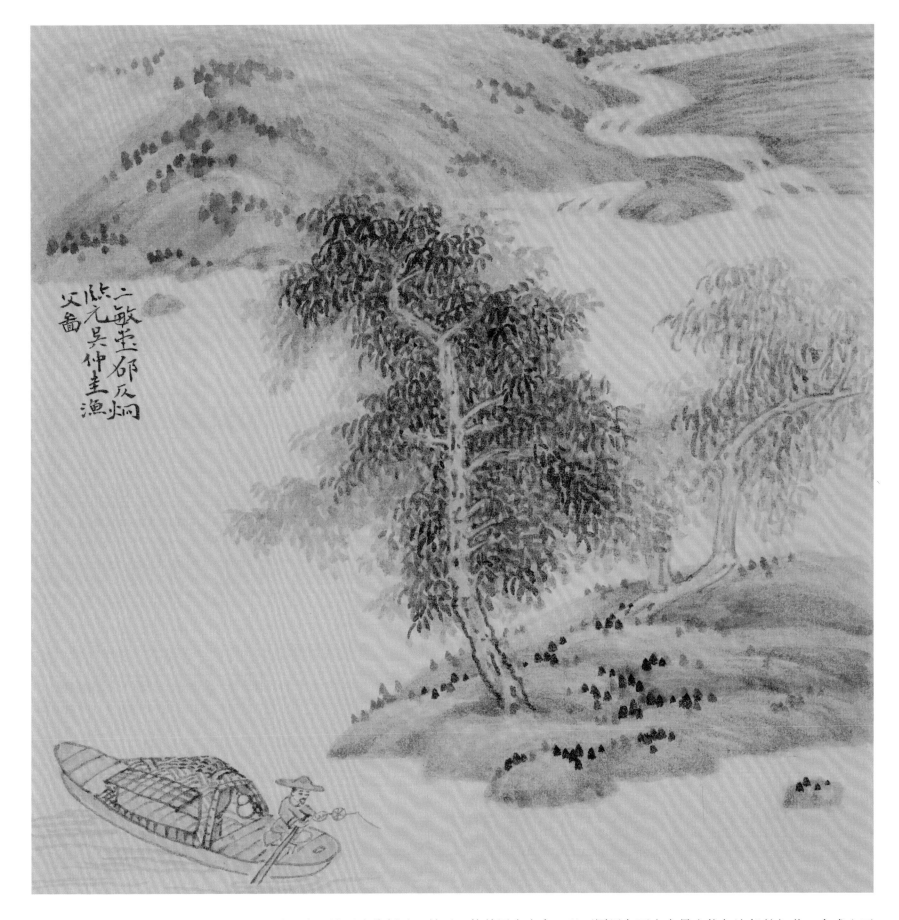

进一步以淡墨点染树叶、枝干，使其层次丰富。以不同墨色画出点景人物与渔船的细节。完成山石的皴擦并以淡墨擦染，使其更具厚度。以浓墨点苔，注意用笔方向与力度，点苔要有组合、疏密关系。

三、《渔父图》（一）

以淡墨的线条皴擦画出坡石，用笔实中有虚。注意画出坡上小碎石的结构，但不宜太凸显。

局部二画法步骤

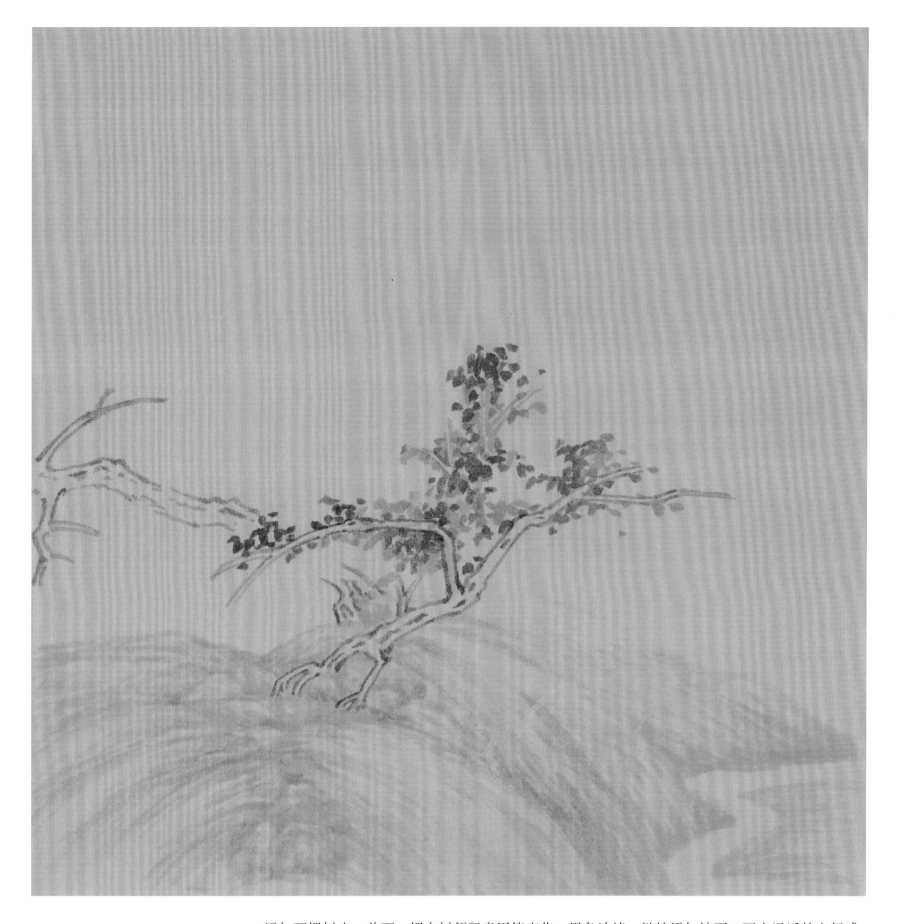

　　添加两棵树木，前面一棵点树须留意用笔变化、墨色浓淡。继续添加坡石，画出远近的空间感，墨色宜淡，笔中保持水分饱满。

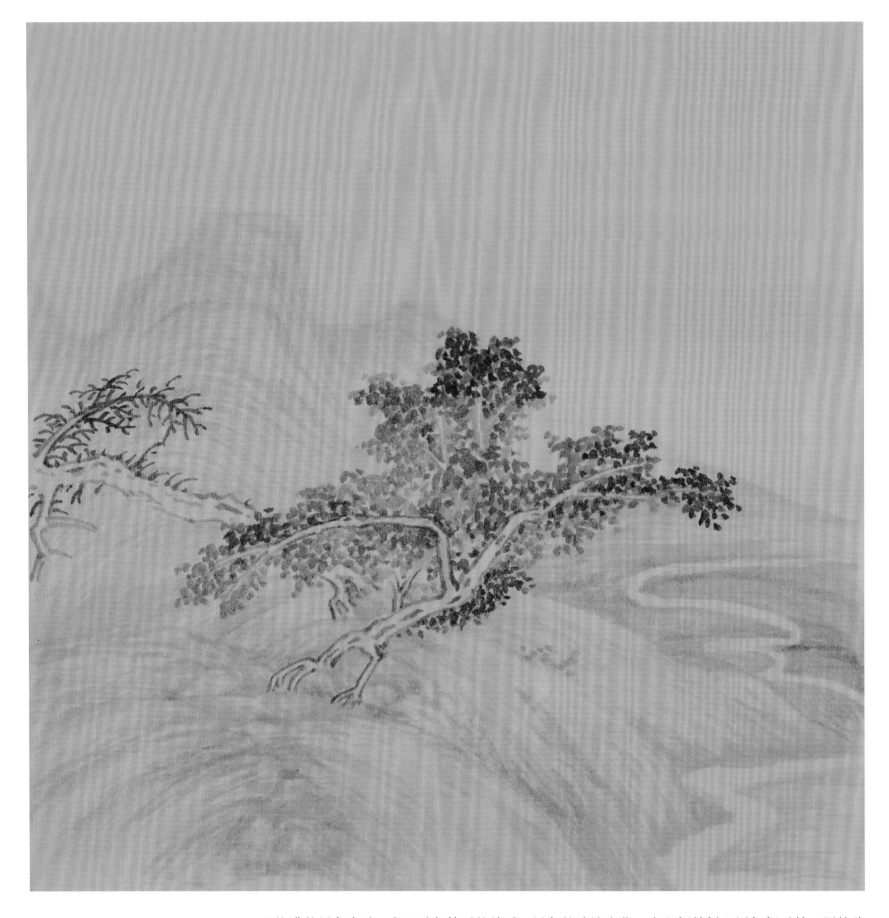

以饱满的墨色点叶，留心叶与枝干的关系、墨色的浓淡变化。在左侧枯树上添加蟹爪枝，用笔稳重有力。

画出右侧坡石，以留白的方式画出蜿蜒的小溪流，注意留白的曲折与粗细，要自然有变化。

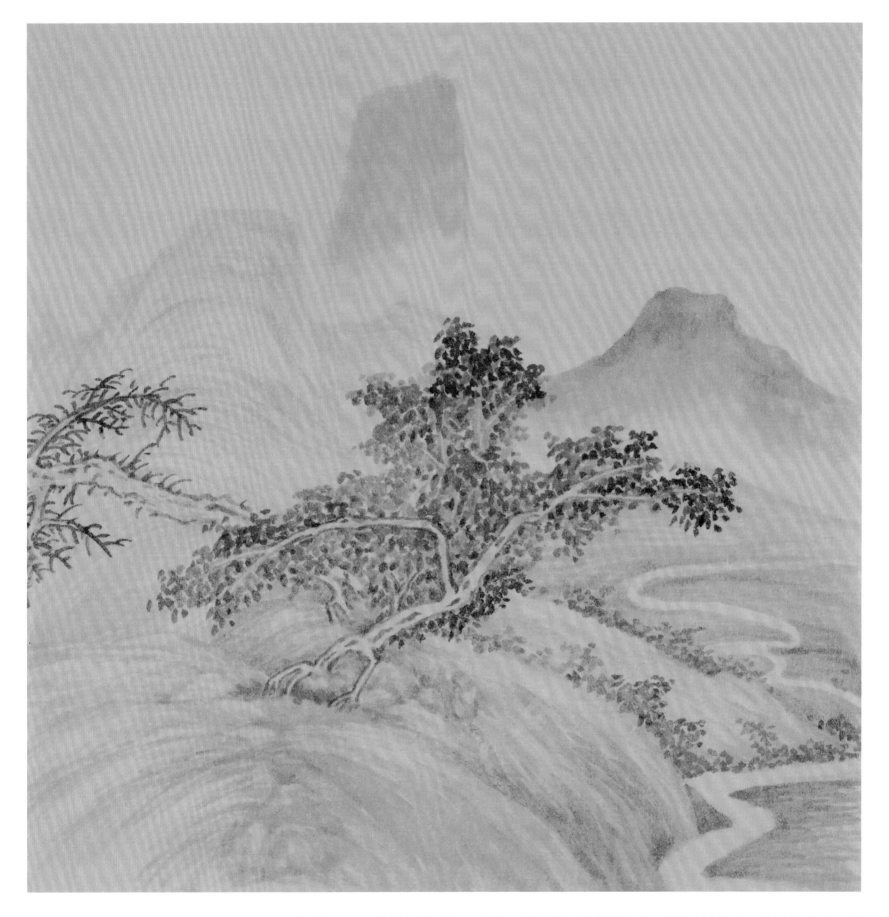

进一步皴擦坡石，使其不断厚实、丰富。继续添加树叶与枝干，墨色要有变化，点叶完成后以淡墨擦染树冠以显整体。

画出远山的造型，注意墨色的不同与空间的关系。

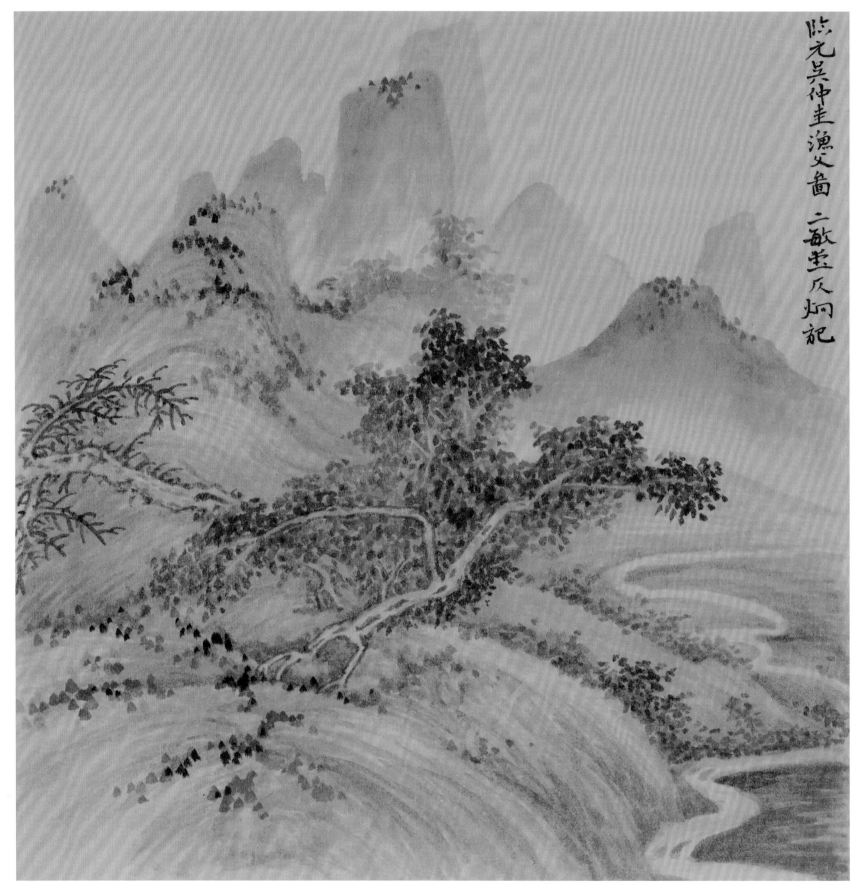

临元吴仲圭渔父图 二敏堂反炯记

补齐远处的山峰。近处的树石根据原作要求不断添加层次，调整墨色变化，做到结构完整丰富，层次饱满。

点苔注意用笔的方向、墨色浓淡与形态组合的关系。最后一步的收拾要注意细节的完备及与整体关系的协调。

远景技法示范

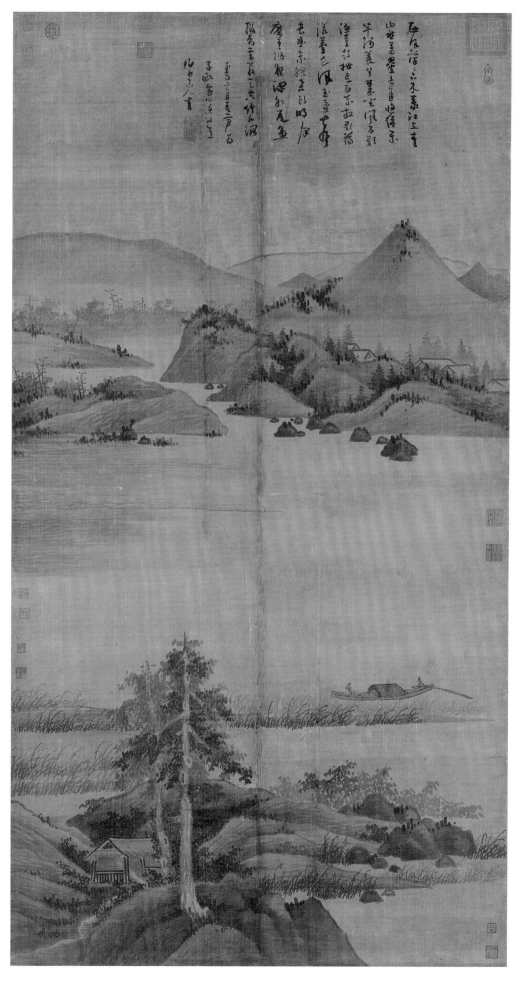

《渔父图》（二）

绢本水墨

176cm×95.6cm

现藏台北故宫博物院

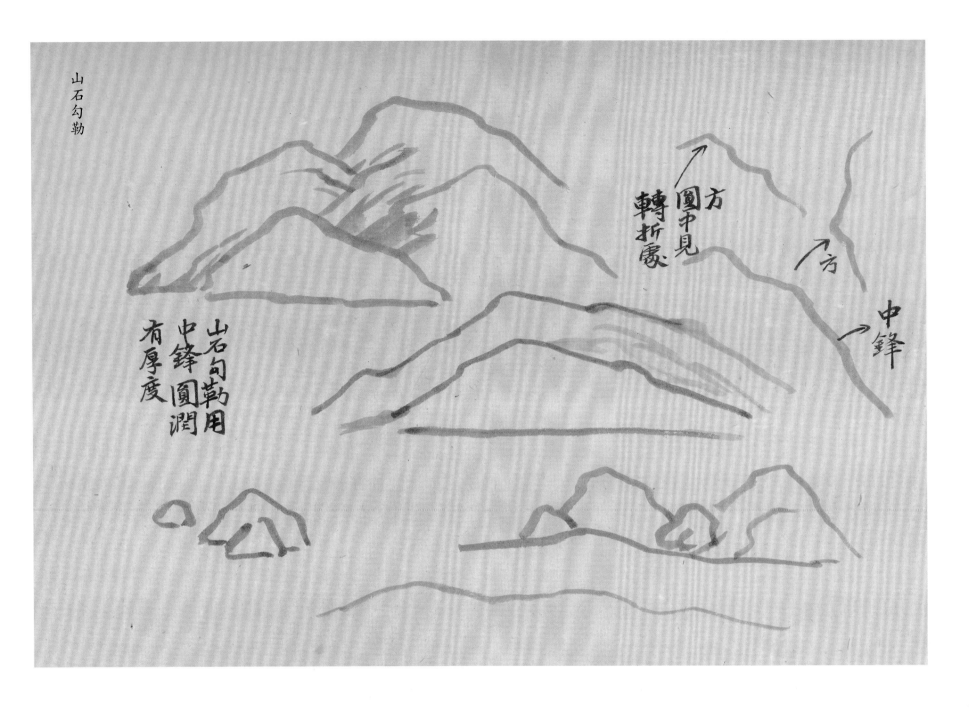

山石勾勒

方
圆中见
转折象

方

中锋

山石勾勒用
中锋圆润
有厚度

一、《渔父图》（二）技法示范

以中锋勾勒山石，线条圆润有厚度。笔中要有水分，行笔不宜太快，要沉着。山石棱角处要圆中见方，有变化。

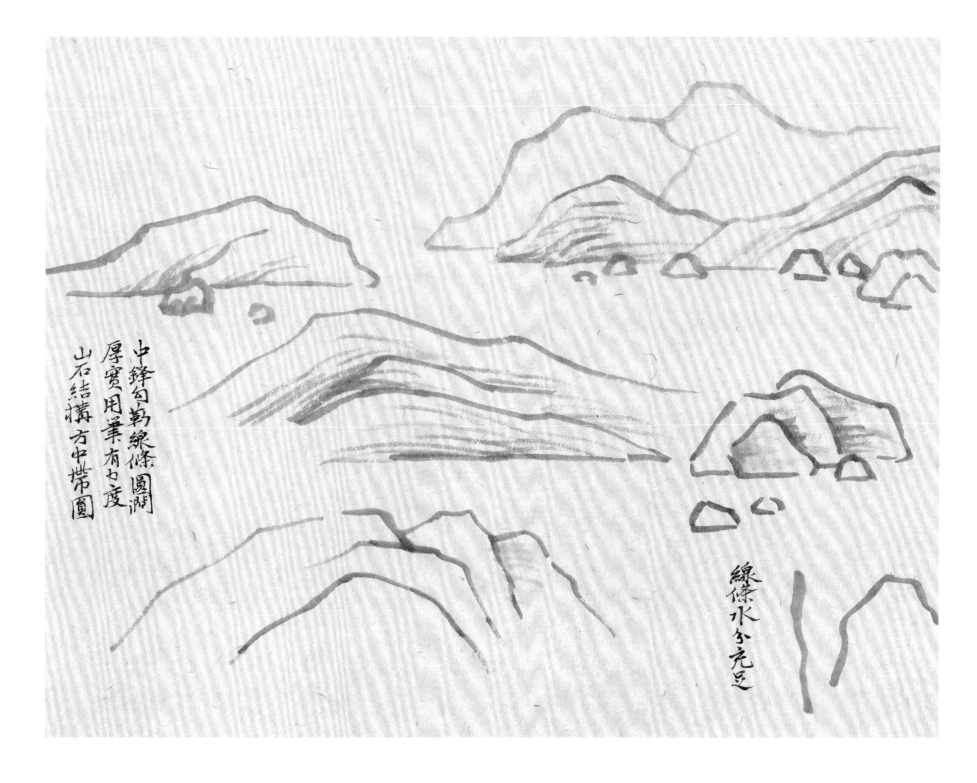

中鋒勾勒線條圓潤
厚實用筆有力度
山石結構方中帶圓

綠條水分充足

　　吴镇山石勾勒用笔简而朴素，线条平稳，没有大的节奏起伏变化。这与王蒙、倪瓒有很大不同，画时多加区别和体会。

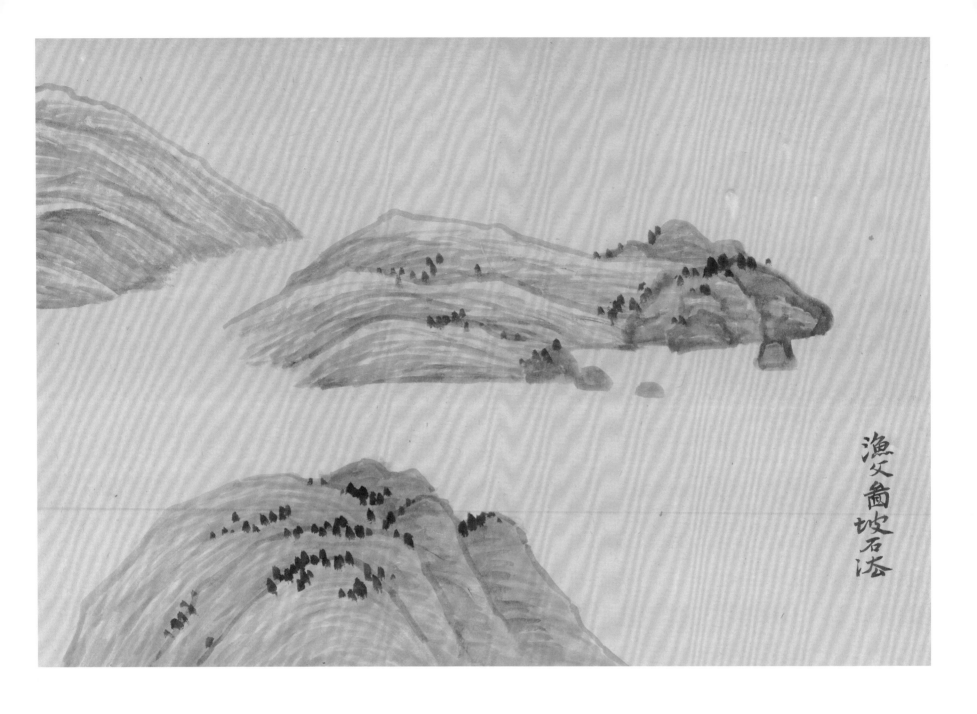

渔父图坡石法

山石以披麻皴画出，皴擦与渲染都需多遍淡墨积加完成。用笔用墨都要沉着，以显厚度。

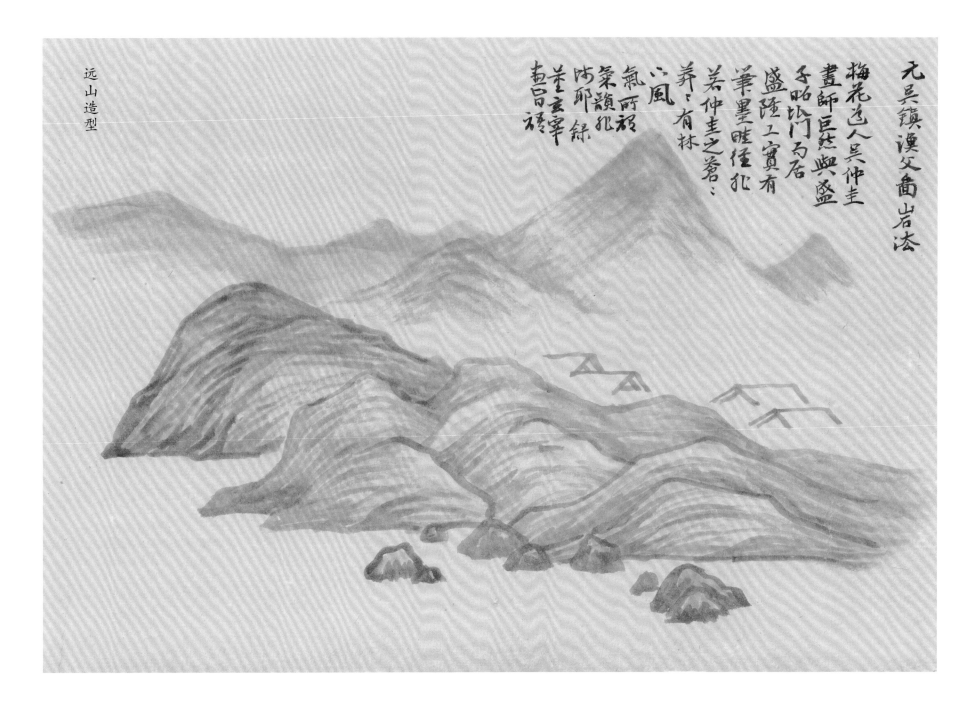

远山造型

元吴镇渔父画山岩法

梅花道人吴仲圭画师巨然与盛
子昭拂门为君盛隆工实有笔墨
睢径犹若仲圭之苍苍有林八风
所祯气韵犹犯那郭录玄宰其昌福

这局部的山石有大小、前后、左右连贯的结构安排，画时多读原作，心中有数，下笔才能明确、果断。

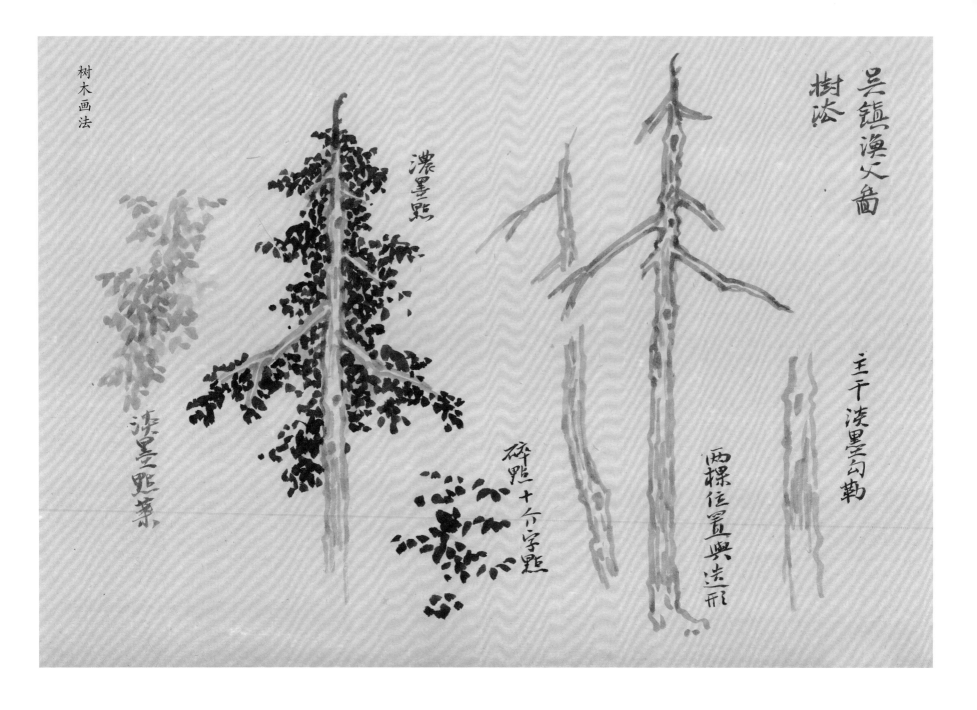

树木画法

吴镇溪文画

树法

濃墨點

淡墨點葉

碎點十介字點

主干淡墨勾勒

两棵位置與造形

树木技法示范

主干较为挺拔，出枝左右高低要有变化。点叶以介字点和碎笔点为主，点时紧抱枝干，墨色浓淡相间。

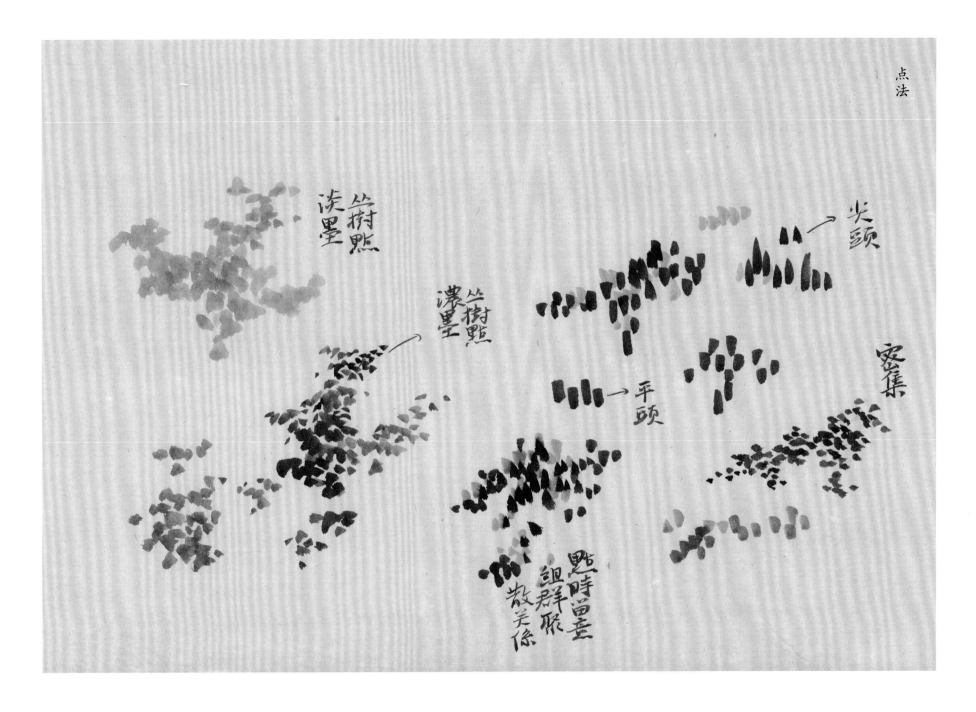

淡墨 竹树点

浓墨 竹树点

尖颐

平颐

密集

点时当意组群聚散关系

此页有点的各种变化与方法：尖头点、平头点、介字点等。组合时留意组群、聚散关系。山水画中的点法是重要的基本功，需多加训练。

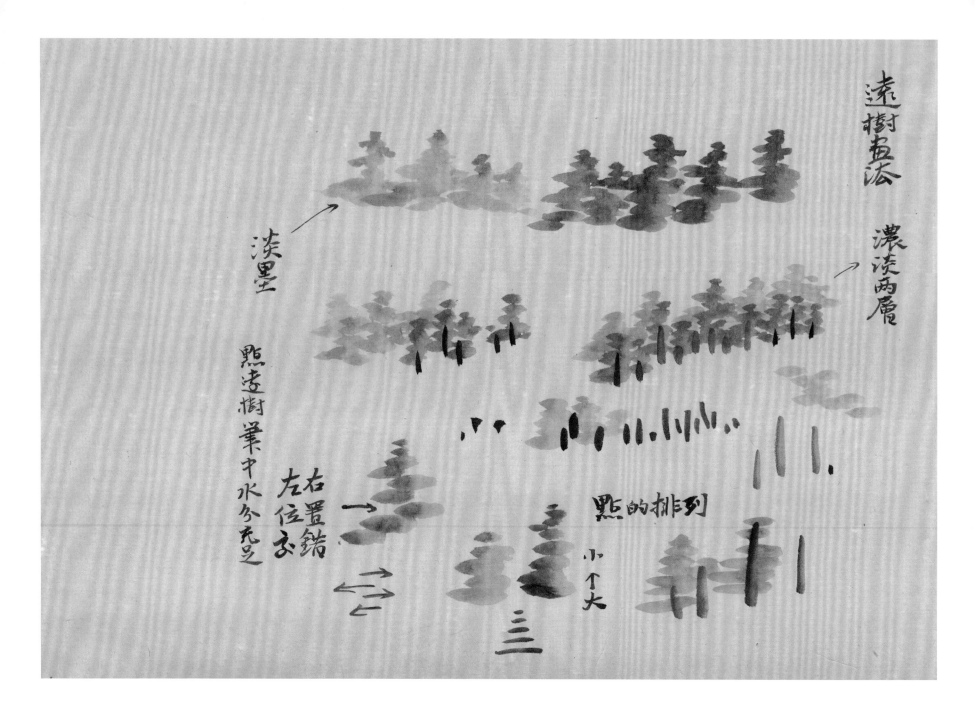

远树画法

浓淡两层

淡墨

点远树叶中水分充足

右置错
左位右

点的排列

小个大

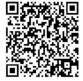

点法和远树
技法示范

　　远树的画法要简练、概括，树干直而短，横点为叶，点时笔中水分充足，小大、交错、浓淡的排列都须有层次与变化。

34

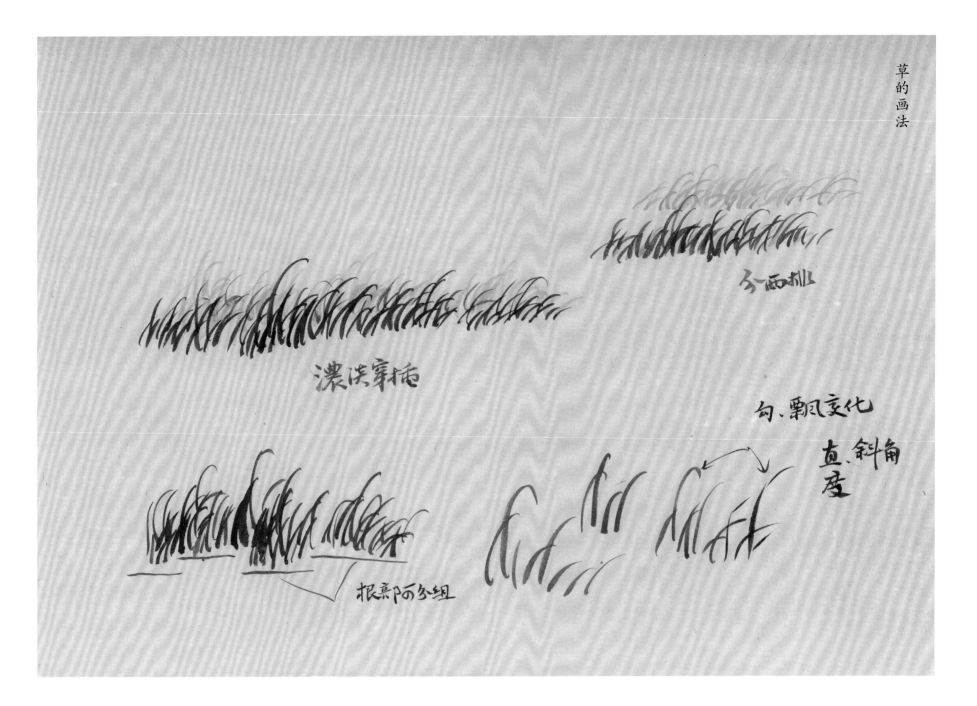

勾草注意用笔的速度、提按力量的变化。要勾出动感、飘起的感觉。勾时也要注意群组关系，墨色也须有变化。

此图点景人物、船只、房舍的勾勒用笔皆洒脱有书写性，切勿拘谨或描头画脚无神采。

二、《渔父图》(二)

局部一画法步骤

以中锋淡墨勾勒坡石及树干，注意位置与空间的变化。

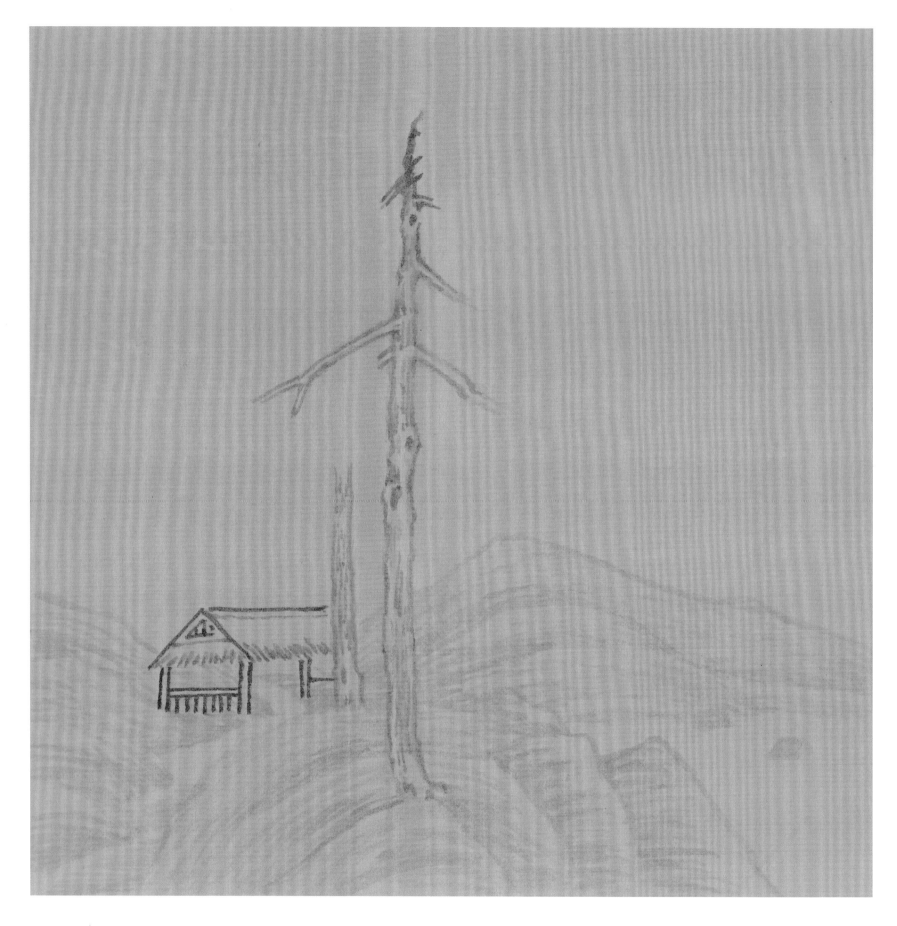

坡石添加皴笔线条，进一步丰富枝干，左右的出枝要确定好位置。画出房舍，留心结构与用笔。

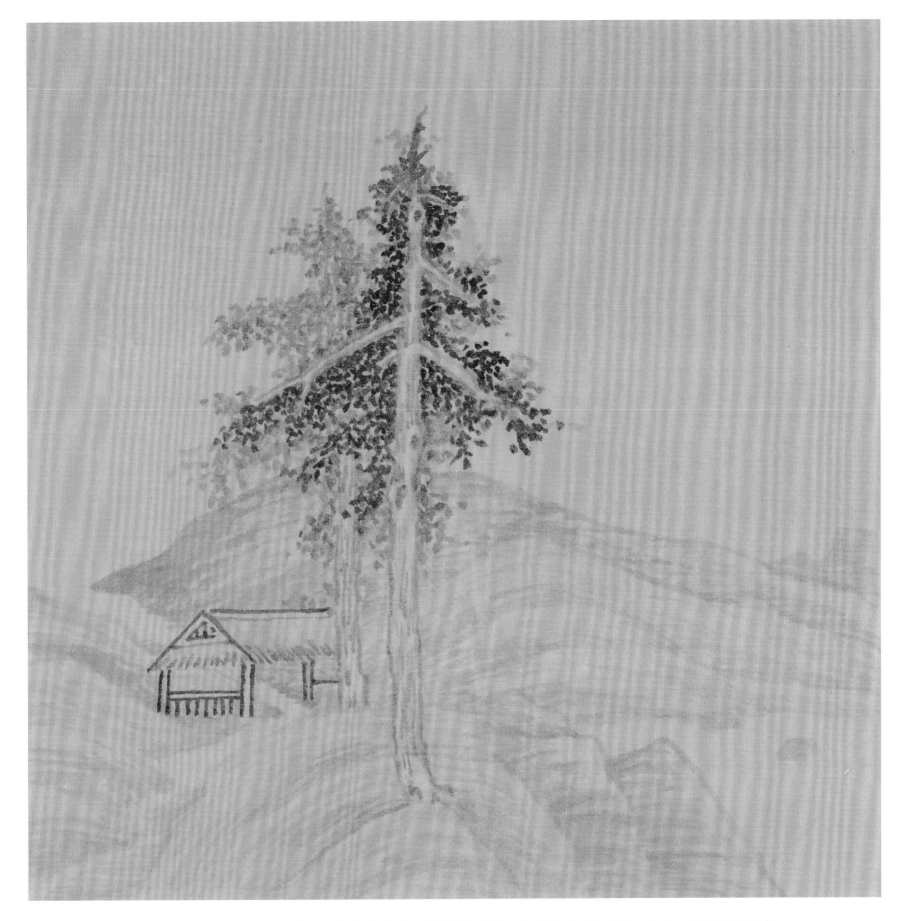

以浓淡墨色点出叶子，叶子紧抱枝干，注意点叶时的疏密、大小、浓淡的节奏感。

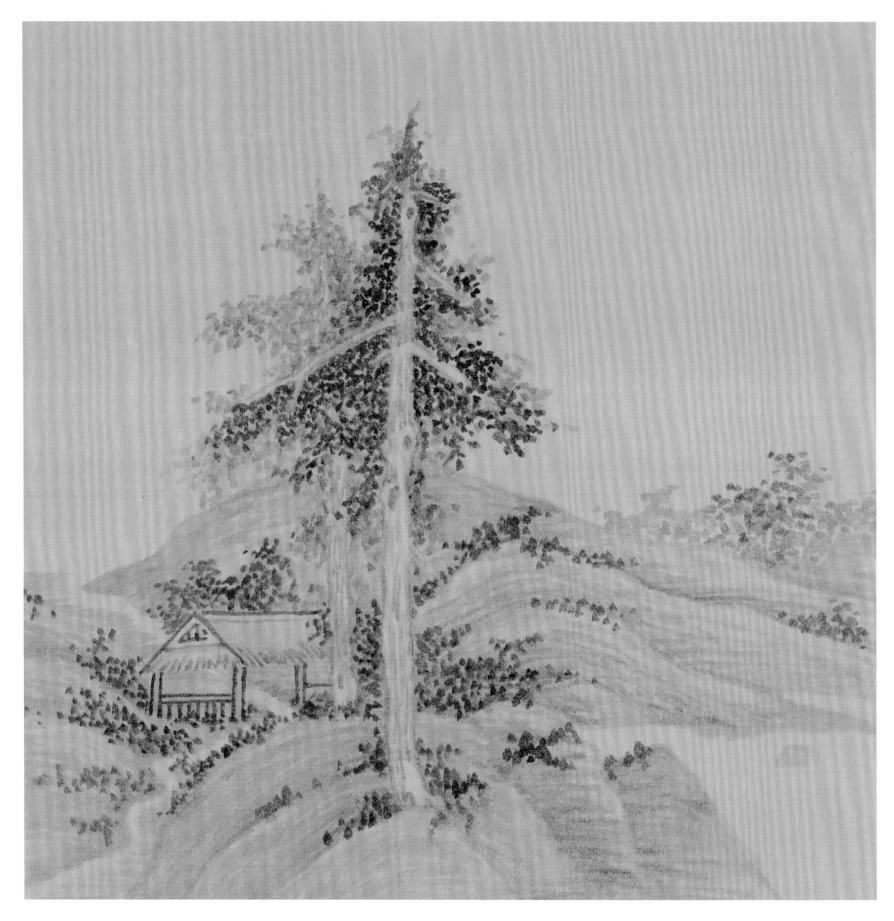

坡石添加皴擦，使其更为厚实。石上的点苔以竖笔为主，形态上有尖有圆。注意聚散的变化与墨色的层次。

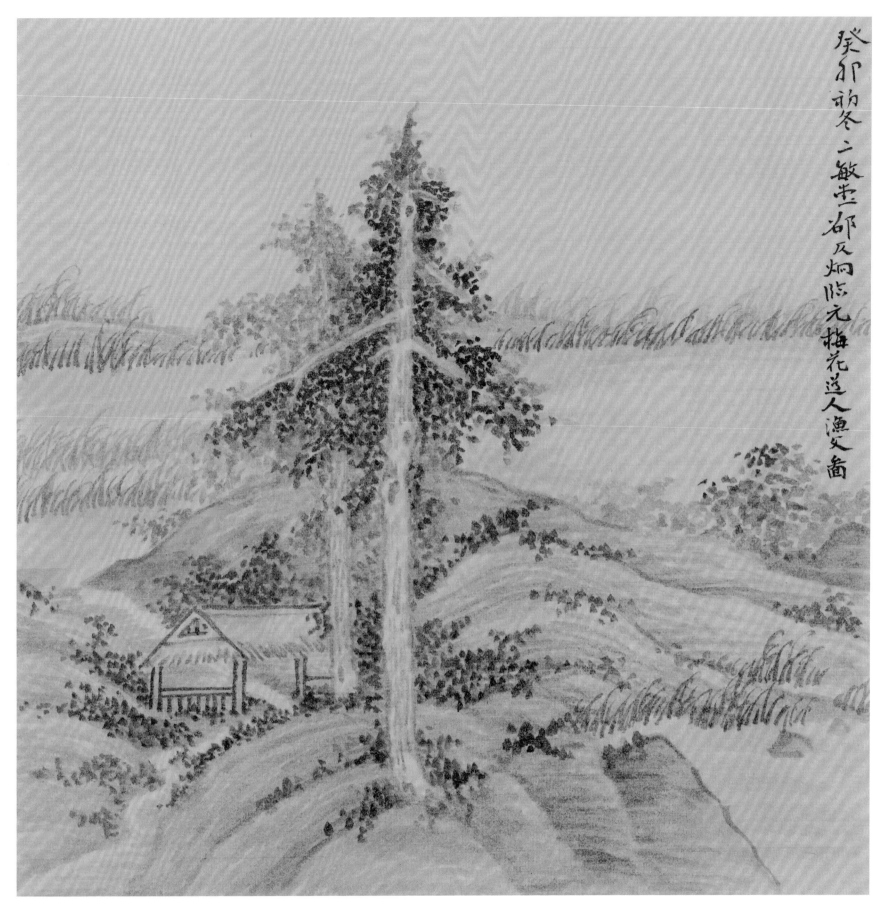

癸卯初冬之敏求邻及炯临元梅花道人渔父图

用淡墨擦染山石、枝干及点叶点苔处，使画面层次丰富起来。

勾出远处几排飞动的小草，用笔要灵动、自然。

最后反复比对原作，进行局部调整直至完成。

近景树木
技法示范

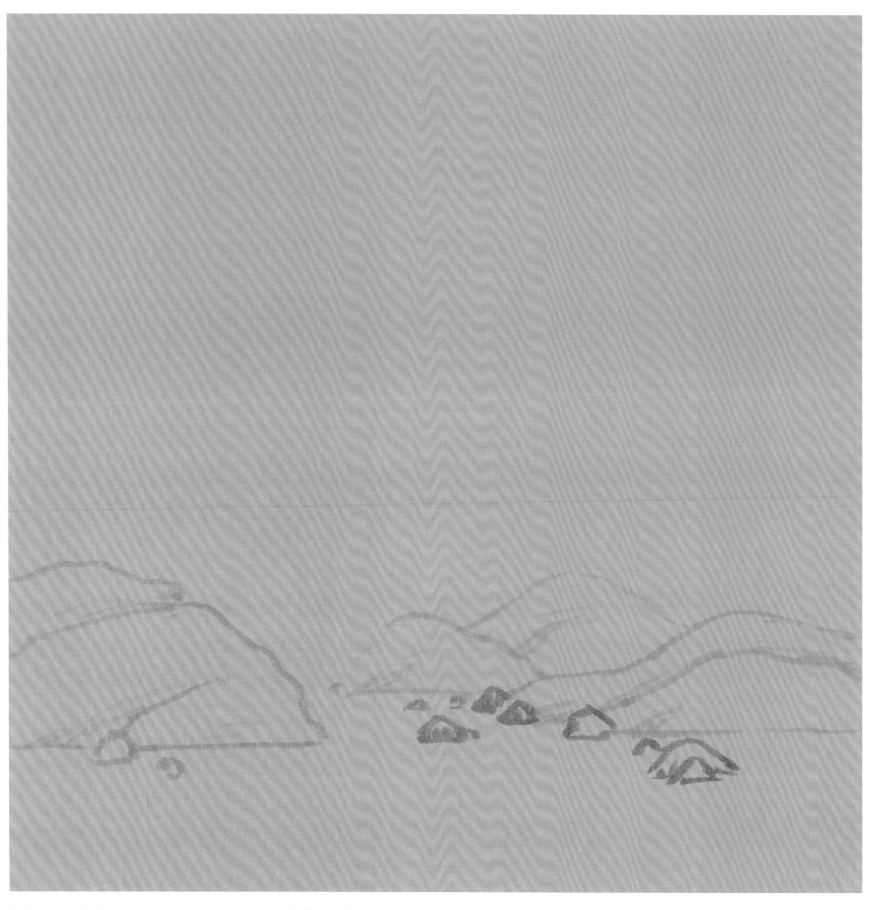

三、《渔父图》（二）

以中锋线条勾勒小碎石及坡石，注意坡石前后关系与起伏。

局部二画法步骤

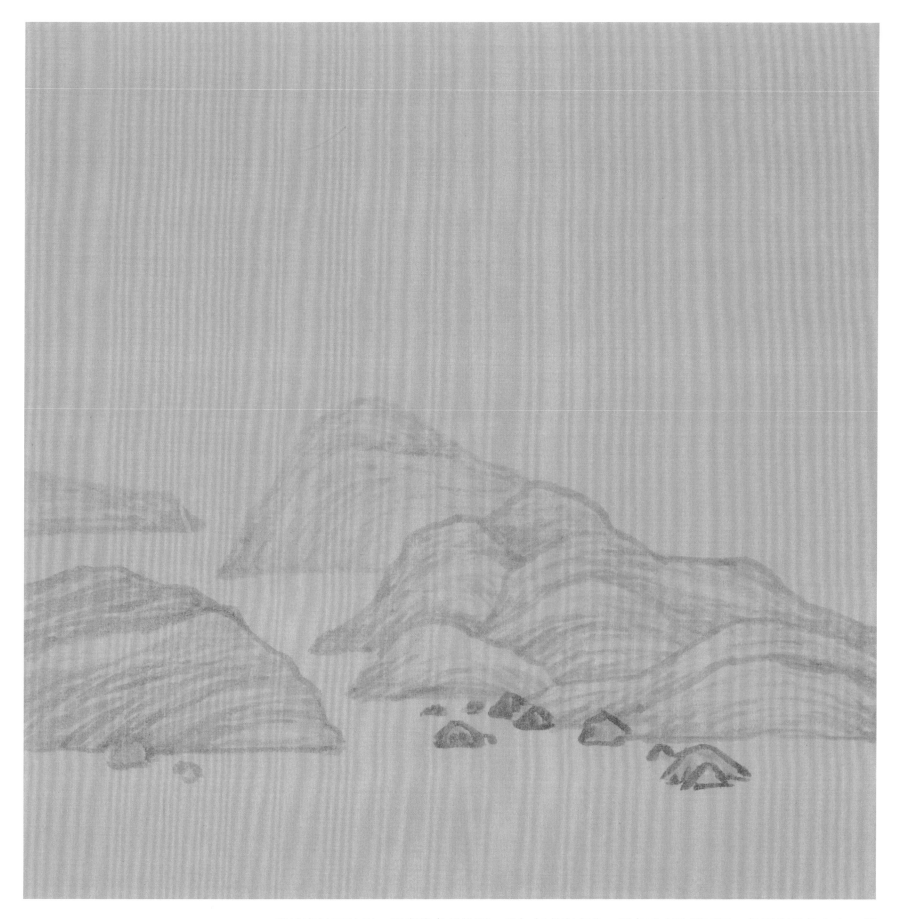

以披麻皴画坡石，留意线条的排列、叠加与虚实变化。墨色略有浓淡不同，但不宜反差太大。笔中水分要充足。

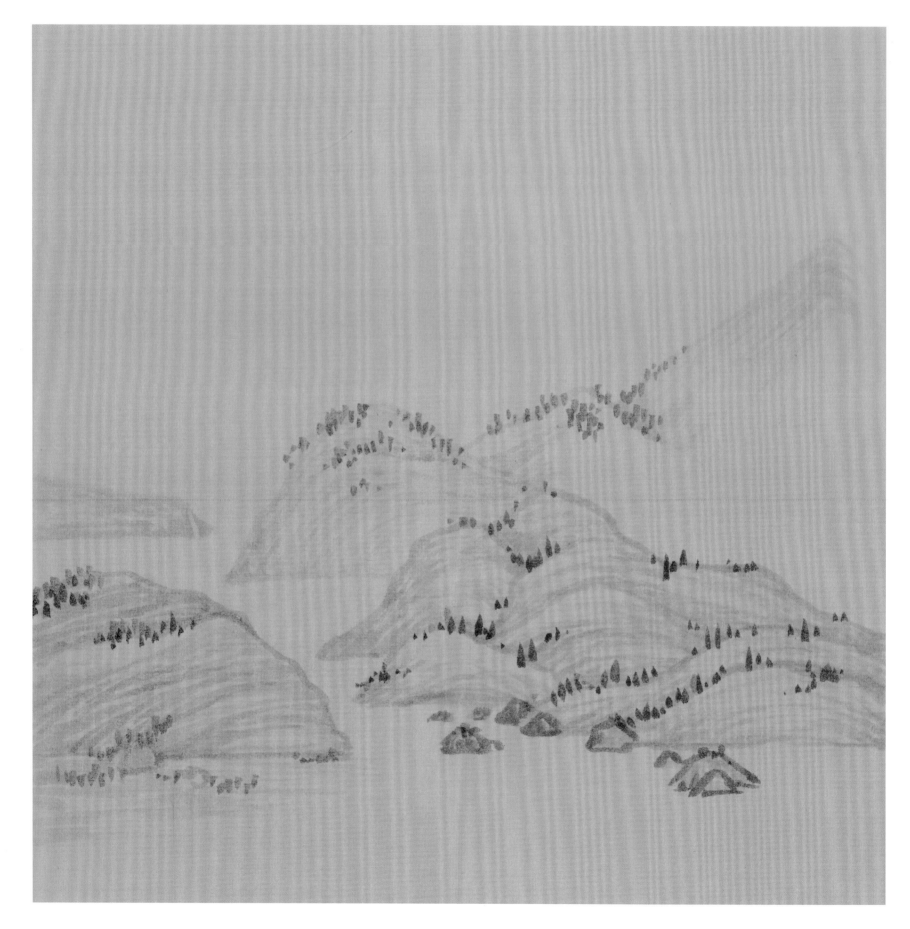

以小竖笔触点出丛树树干与点苔，表现出山石上的植被。

注意形态有不同的区别，以浓墨为主，有近浓远淡的变化。

点时要有聚散与组合的关系，要表达出空间感。

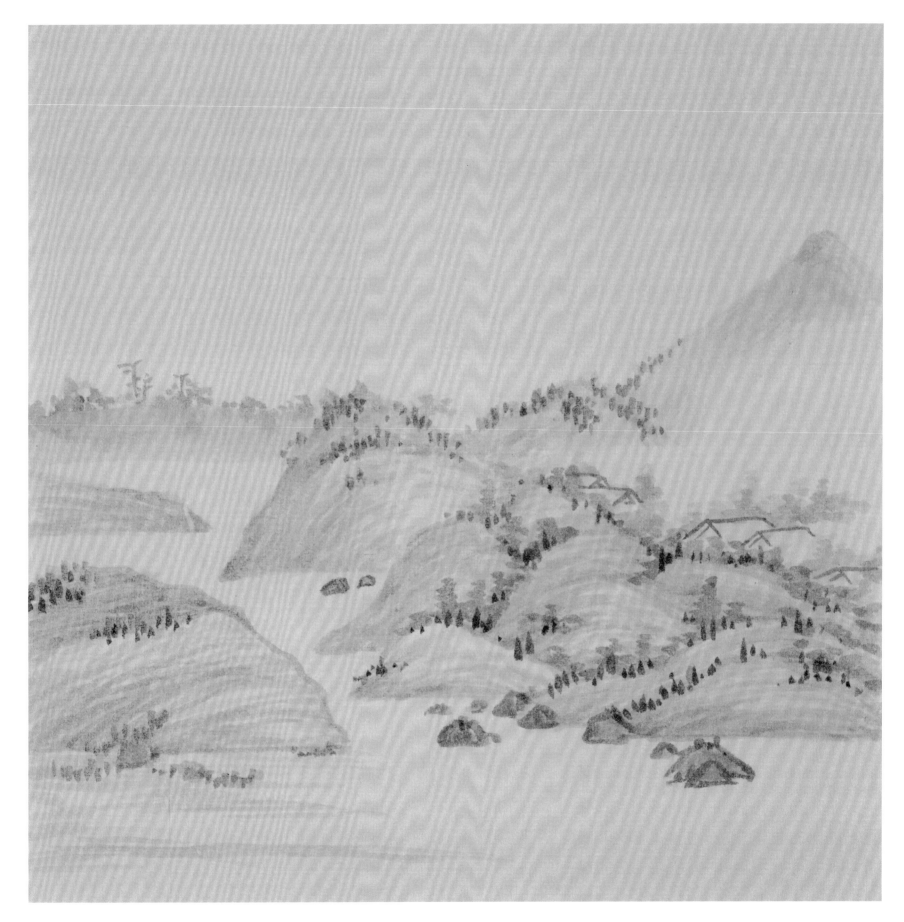

以水分饱满的小横点画出丛树树冠。添加丛树中的房舍，画出淡墨的远山。

点时用笔要有弹性与节奏的变化，墨色留意浓淡层次。

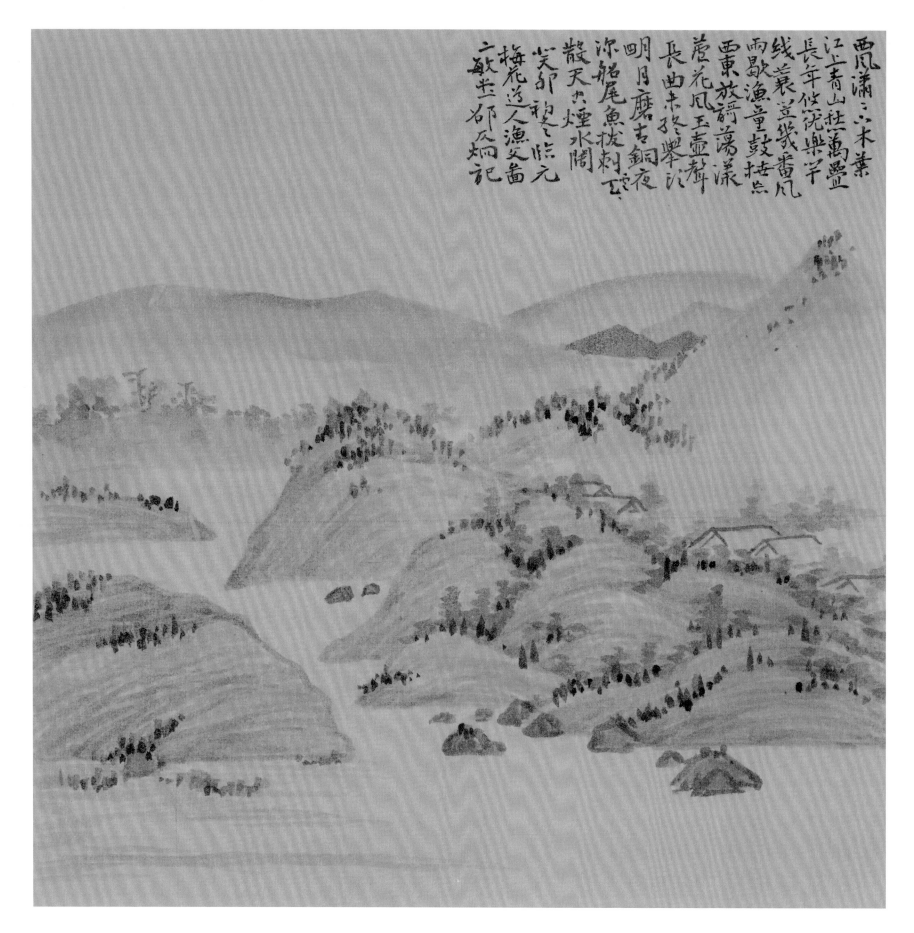

根据画面的空间与层次的需要，用淡墨色进行擦、染，使画面整体感加强，注意虚淡处及留白，以显现远山中的雾气。

示范作品解析

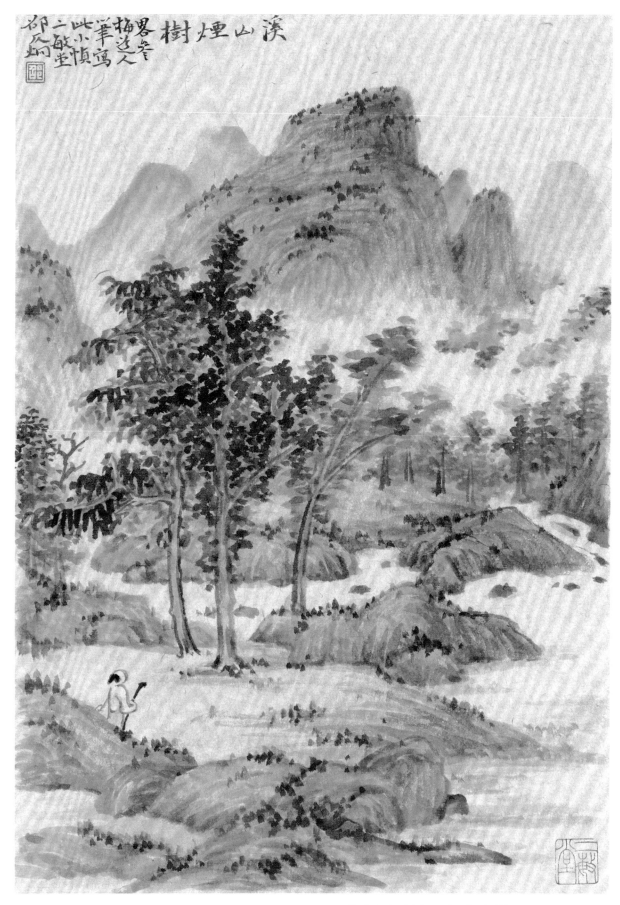

溪山烟树

暑冬梅道人

此笔小写

一小敏堂慎

郫屿

此画主要参用吴镇圆笔、湿墨的表现方法，以达到山石、树木的丰厚滋润之感。左侧高树与右侧小丛树形成对比，拉出了空间的纵深感。山头平实而朴素，这也是吴镇造型的特点。

《溪山烟树》　纸本水墨　45cm×35cm

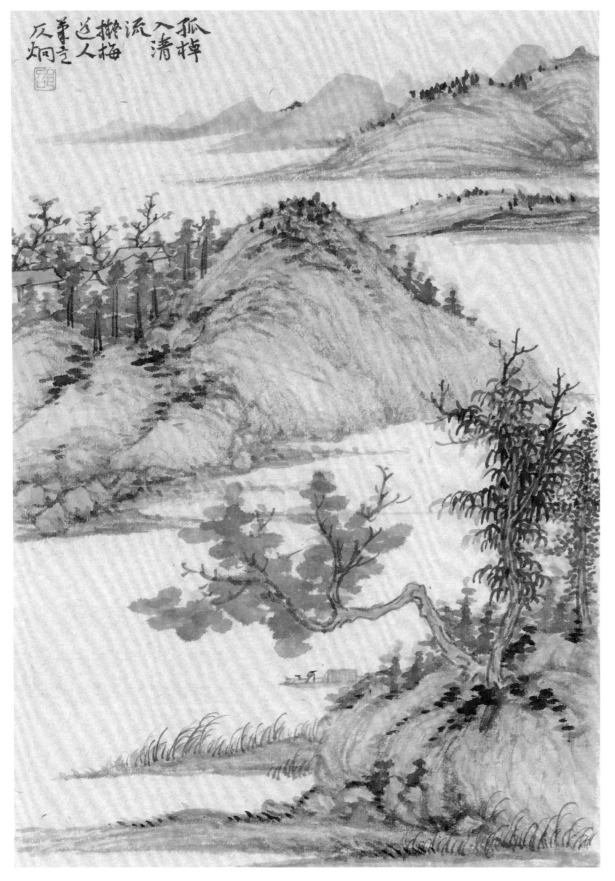

孤棹入清流
流揽梅人
逶迤笔
反烔之

《孤棹入清流》 纸本设色 45cm×35cm

以平远构图画江南渔隐主题是吴镇
的代表风格。树法、点法及勾勒也取法
吴镇的笔墨。

此图在构图中要注意平湖留白的空
间变化，以及画面四边角的布置。